www.ingramcontent.com/pod-product-compliance
Lightning Source LLC
Chambersburg PA
CBHW021040180526
45163CB00005B/2215

لبخند و سیگار

(مجموعه داستان)

روزبه داودیانِ گیلان

AuthorHouse™
1663 Liberty Drive
Bloomington, IN 47403
www.authorhouse.com
Phone: 1-800-839-8640

© 2012 by Roozbeh Davdyan Gilan. All rights reserved.

No part of this book may be reproduced, stored in a retrieval system, or transmitted by any means without the written permission of the author.

Published by AuthorHouse 11/07/2012

ISBN: 978-1-4772-2194-5 (sc)
ISBN: 978-1-4772-2195-2 (e)

Any people depicted in stock imagery provided by Thinkstock are models, and such images are being used for illustrative purposes only.
Certain stock imagery © Thinkstock.

This book is printed on acid-free paper.

Because of the dynamic nature of the Internet, any web addresses or links contained in this book may have changed since publication and may no longer be valid. The views expressed in this work are solely those of the author and do not necessarily reflect the views of the publisher, and the publisher hereby disclaims any responsibility for them.

برایِ مادرم؛

تندیسِ حرمانِ زنِ ایرانی

کوچه‌یِ سوّم

ــ کجایی؟

ــ دارم می‌رم سرِ کلاس. تو کجایی؟

کفشِ افسر خوب واکس خورده بود، امّا ساییدگی‌یِ پاشنه کهنه‌گی‌اش را لو می‌داد.

ــ همین دور و اطراف علافم. عصر چه کاره‌ای؟

آن دو واردِ سالنی شدند که با دری شیشه‌ای از راهرو جدا می‌شد. بیرون ایستادم تا تلفنم تمام شود.

ــ برنامه‌یِ خاصی ندارم. می‌خواستم واسه امتحانِ دکتری درس بخونم. پیشنهادِ جذاب‌تری داری؟

ــ جذاب‌ترین پیشنهادم تو شلوارمِه.

ــ ای بی‌تربیت.

ــ غرض با هم بودنه. حالا یه گروهِ سوئدی هم تئاترِ شهر اجرا دارند.

ـــ ساعتِ سه کلاسم تموم می‌شه. کلیدِ دفترِ دکتر منوچهری رُ دارم. اونجا منتظرتم. تا ساعتِ هفت بهت وقت می‌دم با من باشی و از مصاحبتم استفاده کنی. در ضمن، پیشنهادایِ جذابتم جایِ دیگه‌ای عرضه کن.

ـــ پس ساعتِ سه و ربع دم در دانشکده.

ـــ بابا دیر می‌آی. حوصله ندارم نیم ساعت اون پایین منتظر وایسم.

ـــ خره، می‌گم می‌آم ، می‌آم دیگه.

ـــ قوله؟

ـــ قوله. می‌بینمت.

تلفن را قطع کردم و واردِ سالن شدم. با تصوری که از سردخانه داشتم خیلی فرق داشت. پسرک هم چندان به مرده‌شورها نمی‌برد. ریزه میزه بود با سبیلی مرتب و چشمانی درخشان. معلوم بود با افسر خیلی صمیمی است اما به احترامِ من جلویِ شوخی‌هایشان را می‌گرفتند. من که چندان ناراحت نبودم، ولی خجالت می‌کشیدم بی‌تفاوتی‌ام را بروز دهم. پسرک یک‌راست به سراغ جایی که باید رفت. درِ یخچال را باز کرد و کشویی را کشید. پارچه‌ای شمعی روی جسدش کشیده بودند که خوب برجستگی‌هایِ بدنش را رو نمی‌کرد. هر دو به من خیره شدند. انگار می‌خواستند مچ‌گیری کنند. نمی‌دانستم چه جور خودم را ناراحت نشان دهم. فقط سعی کردم تکان نخورم. پسرک بی‌محابا پارچه را کنار زد. به‌جز پدرم مرده‌یِ دیگری ندیده بودم. پوستِ گُل‌بهی‌اش سفیدِ سفید شده بود و لب‌هایش قهوه‌ای تیره. موهایِ بالایِ شقیقه‌یِ چپش را زده بودند. فکر می‌کردم آش و لاش باشد امّا صورتش سالم بود. انگار مجسّمه‌ای از گوشت بود که هیچ‌وقت خونی در بدنش نبوده. پشتِ کتفش دو خال داشت که زیرِ پتو خیلی با آن‌ها ور می‌رفتم. خیلی دوست داشتم آن دو خال را ببینم.

ـــ خودشه دیگه؟ آره.

سرم را تکان دادم. افسر بازویم را گرفت و به سمتِ درِ راهنمایی‌ام کرد. تعجب کردم. اوایل خیلی برخوردِ خشک و رسمی‌ای داشت. در راهرو سراغِ دستشویی را گرفتم. به اتاقی اشاره کرد. دستشویی کوچک بود. آبی به صورتم زدم. آیینه نداشت. بوی ِ شاش می‌آمد. در را که باز کردم صحبتِ‌شان را ناتمام گذاشتند. به انتهای راهرو رفتیم. کُپی‌ی عقدنامه را به افسر دادم و پای نامه‌ای را امضا کردم.

ـــ هر وقت خواستین می‌تونین دفنش کنین. هر چه زودتر بهتر. سه روزه که فوت کرده.

ساعت دوازده و نیم شده بود. حال‌وحوصله‌ی خاک کردنش را نداشتم. اصلن بلد نبودم. پدرم را یزد خاک کردیم. با تشکیلاتِ این‌جا آشنایی نداشتم. چرخ ماشین پنچر شده بود. پیچ‌ها را شل کردم و جک را در آوردم. با جک ور می‌رفتم. سه دختر از کنارم رد می‌شدند. نگاهم رفت طرف‌شان که جک از زیر ماشین در رفت. هر سه زدند زیر خنده. من هم ایستادم و خندیدم. دوباره جک را عَلَم کردم و لاستیک را عوض کردم. راه افتادم. حال‌وحوصله‌ی پنچرگیری را هم نداشتم. لازم هم نبود. زاپاسم نو بود. از سرْدرِ سینمایی رد شدم. تعطیل بود. فردا شهادتِ یکی از معصومین بود.

سرِ چهارراه، پشتِ چراغ قرمز نگاهم خورد به صورتِ زنی. کنارم پارک کرده بود. داشت با پخشِ ماشینش ور می‌رفت. شبیهِ مادرم بود. صورتِ مادرم درست یادم نیست.

آسانسور تقریبن خراب بود. طبقه‌ی شش نمی‌ایستاد. مجبور بودم بروم طبقه‌ی هفت و از راه پلّه یک طبقه بیایم پایین. صدای پخشِ پیرمردِ همسایه تا اتاق خواب می‌آمد. رفتم از گنجه‌ی بالایی آلبوم‌های قدیمی را آوردم پایین. آلبوم اوّل عکس‌های عروسی پدر و مادرم بود. مادرم خوشگل بود. پدرم هم خوش‌تیپ بود. نمی‌دانستم چشمِ مادرم چه رنگی بوده. عکس‌ها اکثراً سیاه و سفید بودند. تازه با عکس‌های رنگی هم نمی‌شد تشخیص داد. آلبوم‌ها کارِ پدرم بودند. آدم منظمی بود. عکس‌ها را

به‌ترتیبِ زمانی چیده بود. عکس‌هایشان در بوشهر، شیراز و آخرش هم تهران. با این‌که یکی دو سالی می‌شد کسی سراغِ عکس‌ها نرفته بود ولی مثل این‌که داشتند می‌پوسیدند.

وقتش بود بروم سراغِ نوشین. قبل از رفتن دو لیوان آب‌میوه خوردم. اشتهای غذا خوردن نداشتم. خیابان‌ها خلوت بود. از دور دم در دانشکده دیدمش. حتماً باز هم دیر کرده بودم. تا واردِ ماشین شد، با کاغذهایی که دستش بود ضربه‌ای به سرم زد.

ــ بازم که دیر کردی حاجی!

ــ بابا همه‌ش پنج دقیقه دیر کردم. بریم؟

ــ بریم.

ــ کجا بریم؟ فردا شهادته. سینما و تئاتر و کنسرت و همه تعطیلن.

ــ خُب می‌خوای بریم خونه‌ی ما، تابلویِ جدیدمو نشونت بدم!

ــ اگه ساعتِ هفت شروع می‌کنی درس خوندن و ما رُ بیرون می‌کنی، سرِ شهرک پیاده‌ت کنم. تو برو پیِ کارِ خودت و منم پیِ کارِ خودم.

ــ حالا فردا کلاس ندارم، شاید گذاشتم تا هفت و نیم بمونی. برو.

حرکت نکرده سیگاری گیراند. کَمَکی شیشه را باز کردم. دوستْ داشتم ماجرای امروز را با او مطرح کنم. خیلی چیزها را می‌دانست. ولی از این موردِ خاص خبر نداشت. سیگارش تمام شد. شیشه را باز گذاشتم.

ــ تو چِته، رو به راه نیستی؟

ــ ببخشید. دلقکِ شخصی‌تون امروز دچارِ قبضِ روحی شده.

ــ اِه، قبضِ روحی‌ام می‌گرفتی و ما خبر نداشتیم؟! سرِ دکّه وایسا.

ــ چی می‌خوای برات بگیرم؟

ــ سیگار. تو نمی‌شناسی، خودم می‌گیرم.

درشت هیکل بود. گرمِ صحبت با پسرکِ دکه‌ای شده بود. ننشسته، سیگاری گیراند.

ــ یکی هم بده به ما.

با خنده سیگارِ خودش را به من داد. خطِّ کم‌رنگی از رُژِ لبش دورِ فیلتر بود. عمداً این‌کار را کرد.

ــ نه. خیلی خرابی. جریانِ قبضِ روحی چی بود؟

ــ هیچی. ما هم آدمیم. دلتنگ می‌شیم گاهی.

ــ شام چی کار کنیم؟

ــ فعلاً زوده. حالا یکی دو ساعتِ دیگه یه کاریش می‌کنیم.

پیچیدم تو فرعی. خانه‌شان کوچه‌ی سوّم بود.

ــ تو که خیلی گرسنه‌ات نیست؟

ــ نه.

سیگارم تمام شده بود. شیشه را دادم پایین. به سرِ کوچه رسیدم. به کوچه پیچیدم. سیگار را پرت کردم بیرون. ماشین به چیزی خورد. انگار دست‌انداز بود.

ــ حواست کجاست؟ زدی به گربه.

از ماشین پیاده شدم. گربه به آسفالت چسبیده بود. سوارِ ماشین شدم. آفتابِ غروب چشمانم را می‌زد. چشمانم تر شده بود. به‌زور بغض را نگه داشتم. چانه‌ام می‌لرزید.

ــ سیاوش!

نوشین در آغوشم گرفت. بغض را رها کردم. شانه‌ام می‌لرزید.

بهارِ هشتاد و سه
بازنوشته در بهارِ هشتاد و پنج

چراغ مطالعه

سیگار را نصفه کشیده بودم. دخترک دوباره به آشپزخانه آمد. شلوارکی به پا و تاپِ کوتاهی تنش کرده بود. نمی‌توانست مرا ببیند. چراغِ پذیرایی خاموش بود. شوهرش هم به آشپزخانه آمد. شروع کرد به قِر دادن. از من ناواردتر بود. دخترک بی‌غش می‌خندید. عاقبت، ظرف به دست، پخشی را که روی کابینت بود خاموش کرد. از آشپزخانه بیرون رفتند. چراغ را هم خاموش کردند. سیگار نیم پکی داشت هنوز. بی‌خیالش شدم. زیرسیگاری روی میز پُر تهْ‌سیگار و خاکستر بود. حال نداشتم خالیش کنم. ته سیگار را درونش چپاندم.

اتاق‌خوابم کامل به هم ریخته بود. چراغ را روشن کردم و با هزار بدبختی سوئیچِ ماشین را پیدا کردم. روی شلوارِ خانه و تی‌شرتم کاپشنی پوشیدم. حال قفل کردنِ در را هم نداشتم. درِ آسانسور سیگاری گیراندم. فن آسانسور خراب بود. پارکینگ خیلی خلوت بود. با بی‌حالی سوار ماشین شدم. دیروقت بود و خیابان‌ها خلوت. همین‌جور در شهر پرسه می‌زدم. باید بنزین هم می‌زدم. حال آن را هم نداشتم. کفافِ امشب را می‌داد. پارکِ خلوتی گیر آوردم. ماشین را پارک کردم. یک مغازه‌ی لوازم‌التّحریر فروشی باز بود. عجیب بود. ساعت از ده هم گذشته بود. بی‌هدف به

10

سمتِ ویترینش رفتم. چراغ‌مطالعه‌ی جالبی داشت. سیاه رنگ بود. پایه هم نداشت. باید به میز پیچ می‌شد. به سرم زد بخرمش. هرچند که معمولاً درازکش کتاب می‌خواندم. واردِ مغازه شدم. فروشنده با تلفن حرف می‌زد. با لبخندی تحویلم گرفت. سبیلِ سفیدِ قشنگی داشت. تلفنش را قطع کرد.

ـــ بفرمایید!

ـــ چراغ‌مطالعه رُ می‌خواستم ببینم.

از پشتِ دخلش یک جعبه درآورد و به من داد.

ـــ آلمانی‌یه. سه تا زانو داره. کاملاً می‌تونین جهتِ لامپ‌و باش تنظیم کُنین. خودم تو خونه یکی از اینا دارم.

ـــ قیمتش چنده؟

ـــ بیست و دو هزار تومن.

رنگِ چراغِ توی جعبه آبی بود.

ـــ اگه ممکنه یه سیاهش‌و بدین.

داشتم پول را می‌شمردم که جعبه‌ی دیگری روی میز گذاشت.

ـــ کادو کنم؟

ـــ نه، لازم نیست،

پول را به فروشنده دادم.

ـــ خدمتِ شما.

مشغولِ شمردن شد. جعبه را به دستم گرفتم. پول را که شمرد، دو هزار تومن روی پیشخوان گذاشت. مطمئن بودم پول را درست شمرده‌ام. حتماً تخفیف می‌داد. لبخند زدم.

ـــ ممنون.

او هم با همان لبخندِ اوّلی بدرقه‌ام کرد.

ــــ خدانگه‌دار.

چراغ‌مطالعه را در ماشین گذاشتم. روی صندلی‌ی کنار راننده. در را قفل کردم. پارک آن دستِ خیابان بود. خلوت نبود آنجا. خالی خالی بود. به سمتِ محوطه‌ی بازی رفتم. هوا برای اواخرِ اسفند کَمَکی گرم بود. سیگاری گیراندم. سیگار به نصفه که رسید، هوس کردم روی تاب بنشینم. از بین درخت‌ها ماه، کامل پیدا بود. سیگار را که تمام کردم، ویرم گرفت کمی تاب بخورم. بلد بودم خودم را تاب بدهم، ولی تاب برایم کوتاه بود. تاب را ول کردم و به سمتِ ماشین راه افتادم. از دور، کنارِ همان لوازم‌التّحریر فروشی، که حالا تعطیل شده بود، مرد و زنی را دیدم. همان‌جا صاف ایستاده بودند. مرد بلندْ بلند حرف می‌زد، ولی زن آرام جوابش را می‌داد. داشتند دعوا می‌کردند. نزدیکِ ماشینم ایستاده بودند. با اکراه به سمتِ ماشین رفتم. مرد دیگر عربده می‌کشید. صدای بمِ نامفهومی داشت. فقط نسرین گفتنش را می‌فهمیدم. یک لحظه که به سمتِ در ماشین چرخیدم، توانستم صورتِ زن را ببینم. خیسِ اشک بود. پشتم به آن‌ها بود که داد و هوارِ مرد به اوج رسید و صدای ضربه‌ای بلند شد. به طرفشان که برگشتم، زن روی زمین افتاده بود و مرد دولا شده بود رویش و با آن صدای بمِ مسخره‌اش التماس می‌کرد: «نسرین، نسرین». به سمتشان رفتم.

ــــ زود باش بیار سوار ماشینش کن.

مرد دستپاچه نگاهی به من انداخت.

ــــ دِه زود باش دیگه.

دستانش را انداخت زیر گردن و بازوی زن و بلندش کرد. در عقب را برایش باز کردم. زن را عقب گذاشت و خودش آمد جلو. چراغ‌مطالعه را سُراند کنار پایش و نشست. چراغ سقفی را روشن کردم و نگاهی به زن انداختم. رُژِ قرمزش روی گونه‌اش لکه انداخته بود. گرهِ روسری روشنش چسبیده بود به چانه. یقه‌ی مانتوش

هم به پایین کشیده شده بود و در این بین بالایِ سینه و زیرِ گردنش برهنه مانده بود. خالِ سیاهِ جذابی روی برهنگی معلوم بود. سینه‌اش بالا و پایین می‌رفت.

ـــ سرش ضربه خورد؟

ـــ آره. فکر کنم خورد به دیوار.

خنده‌ام گرفته بود. مرد زل زده بود به روبرویش.

ـــ نترس. نفس می‌کشه.

اصلاً متوجّهم نشد. همین‌جور مستقیم جاده را نگاه می‌کرد. خیابان خلوت بود. یک چراغ‌قرمز را رد کردم. تا نزدیک‌ترین بیمارستان راهی نبود. مردک کم کم نطقش باز شد. با من حرف نمی‌زد.

ـــ چرا؟ چرا؟

بالاخره صورتش را از جاده گرفت و میانِ دستانش قایم کرد. بعد از چند لحظه نگاهی به عقب کرد و بعد رو کرد به من.

ـــ سریع‌تر برو آقا.

جوابش را ندادم. تقریباً رسیده بودیم. پیچیدم داخل بیمارستان. با دست به نگهبان اشاره کردم که مانع را بزند بالا. با صورت پرسید چیه؟ سرم را از شیشه بیرون آوردم.

ـــ بیمار اورژانسی داریم.

میله را که کنار زد کنارش وایسادم.

ـــ اورژانس کدوم وَره؟

با دست به سمتِ راست اشاره کرد. دم در اورژانس پارک کردم. مرد سریع از ماشین پیاده شد و زن را بیرون کشید. بدون هیچ تشکری دوید به سمتِ اورژانس. در عقب را بستم و سوار ماشین شدم. با دست با دربان خداحافظی کردم. برگشتم چراغ را خاموش کنم که دیدم کفشِ زن روی صندلیِ عقب افتاده. راهِ زیادی نرفته بودم.

دور زدم. واردِ بیمارستان شدم. نمی‌دانم آن نگهبان بود یا یکی دیگر. اگر کسِ دیگری هم بود خیلی به اوّلی شبیه بود. کفش را بالا گرفتم تا ببیند.

بی‌حرف، تیرک را بالا زد. دمِ اورژانس پارک کردم. لنگه کفش را ور داشتم و به سمت پذیرش راه افتادم. پرستار جوانی داشت با همکارش حرف می‌زد.

ــ ببخشید، همین حالا من یه خانومو رسوندم بیمارستان. بی‌هوش شده بود. یه آقا هم همراهش بود. فکر کنم شوهرش بود.

ــ اشتباه می‌کنین. ما همچین کسی رو پذیرش نکردیم.

ــ خانوم، من خودم تا دمِ در اورژانس آوردمِشون. آقاهه هیکلْ گُنده بود. کاپشن سیاهی هم تنش بود. با هم دعوا کردند. تو خیابون اتفاقی دیدمِشون و رسوندمِشون این‌جا.

زنک بی‌حوصله نگاهم می‌کرد.

ــ آقای محترم، آخرین بیماری که پذیرش کردیم یک ساعت پیش بود. یه پسر چارده ساله که پاش شکسته بود.

ــ خانوم، من خودم پنج دقیقه‌ی پیش دمِ در همینجا پیاده‌شون کردم. اینَم کفشِ خانومه‌س که تو ماشینم جا مونده.

ــ عرض کردم همچین بیماری نداشتیم.

ــ امکانش هست از این‌جا رفته باشن بخشِ دیگه‌ای؟

ــ هر جا برن برشون می‌گردونن این‌جا.

دزدکی نگاهی به اتاقِ کنارِ پذیرش انداختم. خالی بود. زنک شروع کرده بود به حرف زدن با همکارش. بی‌خداحافظی زدم بیرون. سوار ماشین شدم. کفش را روی صندلی‌ی کناری گذاشتم. چراغ‌مطالعه هم همان‌جا بودش. از بیمارستان زدم بیرون. راهِ زیادی تا خانه مانده بود. امّا اتوبان خلوت بود. تا خانه دو سه نخ سیگار کشیدم. ماشین را پارک کردم و چراغ‌مطالعه و لنگه کفش به دست، واردِ آسانسور شدم.

فضای خانه بوی سیگار می‌داد. چراغ‌مطالعه را دمِ در گذاشتم. کاپشن را هم انداختم روش. لنگه کفش در دستم بود. صندلی را از زیرِ میز کشیدم و نشستم. کفشِ پاشنه‌دارِ چرمی‌ای بود. سیاه رنگ بود. نو بود ولی برق نمی‌زد. آن را کنارِ زیرسیگاری گذاشتم. زیرسیگاری هنوز پُر بود.

بهارِ هشتاد و چهار

وَهوومنه

— من که فکر کنم مُردم. تو چی؟
— من؟ نمی‌دونم. ولی اگه تو مُردی منم مردم و اگه من زنده‌ام توأم زنده‌ای.
— چرا؟
— چون به معیارِ تمامِ گفتمان‌های متفاوتِ اسطوره‌ای، مذهبی، علمی و حتّا فلسفی؛ بینِ دنیایِ مردگان و زندگان مرزِ مشخّصی وجود داره.
— یعنی چی؟
— یعنی ارتباطِ یک مرده با یک زنده ممکن نیست. یا دستِ‌کم نادره.
— آها. حالا فهمیدم... ولی اگه ارتباطِ ما جزو اون مواردِ نادر باشه چی؟
— با توجّه به شرایط؛ استنباطِ من اینه که ما در حالِ برقراریِ یک ارتباطِ نادر نیستیم.
— آره. نظرِ منم همینه. خیلی سردمه.
— سردته؟ منم سردمه. طبیعیه. جالب اینه که الان یادِ خاطراتِ هاوایی افتادم. توأم بودی مثلِ اینکه. اقیانوس. شن‌هایِ داغِ ساحلی.

—— شن‌های داغِ ساحلی. کلبه‌های گِلی. ولی من نبودم.

—— چرا بابا. دختر یهودیه یادت نمی‌آد؟

—— دختر یهودی که گفتی یه چیزایی یادم اومد. ولی درست خاطرم نیست.

—— تو هم بودی. یه نودیست‌کمپ هم اون اطراف بود که تو دزدکی دید می‌زدی.

—— من؟ دزدکی دید می‌زدم؟ نودیست‌کمپ چیه؟

—— اَه. اصلن ول کن بابا.

—— می‌گم، الان یه لیوان چایِ داغ می‌چسبه.

—— قهوه بهتره. کنیاک هم بد نیست. البته با سیگار.

—— نگاه کن، ما کی هاوایی بودیم؟

—— چه می‌دونم؟ بی‌خیال شو.

—— نه. یه کم بگو می‌خوام یادم بیاد.

—— هفت یا هشت سال پیش. من یه سخنرانی داشتم. «تبارشناسیِ جنسیتِ تمرکززدایی شده در گفتمان وانموده‌های پساسرمایه‌داری» یا «غذای چینی با سس مکزیکی؛ نوش جان!». سخنرانی‌ام به انگلیسی بود. تو رُ هم به‌عنوان مترجم فرانسه، با خودم بردم. بعدش با هم رفتیم هاوایی.

—— یعنی من فرانسه بلدم؟

—— یه‌کمی بیشتر از من.

—— تو هم بلدی به انگلیسی سخنرانی کنی؟

—— معلومه احمق جان.

—— چرا فحش می‌دی؟

—— فحش ندادم. صمیمی هستیم باهات شوخی کردم.

—— نه خیر. احمق فحشه.

—— اصلن فحش دادم. که چی؟

ـــ که تو اصلاً انگلیسی بلد نیستی.

ـــ چرند می‌گی.

ـــ تو راهنمای مایکروفرِ من و بدونِ اون فرهنگ‌لغتِ مسخره‌ات نتونستی بفهمی.

ـــ خُب. شاید راست بگی، من...

ـــ تازه از وقتی استخدام شدی پاتو از خرم‌آباد بیرون نذاشتی.

ـــ مزخرف می‌گی.

ـــ صبر کن. حتماً فکر می‌کنی یه جایی هستیم حوالی‌ی آلپ.

ـــ نزدیکِ مرز سوییس و ایتالیا.

ـــ خدا کی احمقه؟ پنجه‌ی پاتو می‌تونی تکون بدی؟

ـــ اهم.

ـــ تو یه پوتینِ سربازی پاته که سه ردیف بندِ وسطش و نبستی و اسه اینکه مچ پات آزاد باشه. نزدیکِ مرز سوییس و ایتالیا با پوتینِ سربازی نمی‌رن کوه. حوالی‌ی اُشتران‌کوهه که با پوتینِ سربازی می‌رن کوه.

ـــ تو دیوونه‌ای. مشکل روانی داری.

ـــ آره. من دیوونه‌ام. احمقام. هر چی تو بگی هستم.

ـــ ول کن اصلاً؛ من داره گرمم می‌شه.

ـــ اِه. برات متأسفم آدم زیرِ دو سه متر برف گرمش نمی‌شه.

خردادِ هشتاد و چهار

سرهنگ، پدرم، فوکو و منِ فضانورد

پدرم با پایش آن‌قدر تکانم داد تا بیدار شدم.

ـــ پاشو. پاشو. وقتِ نمازه.

بی‌حرف به دنبالش راه افتادم و کُتم را روی دوشم انداختم. از حیاط که زدیم بیرون؛ سرما خواب را از چشمم گرفت. تا کفش‌ها را سر پا بیاندازم؛ پدرم به سمتِ حوض رفت و یخِ رویِ حوض را شکست. قبل از اینکه صدایش در بیاید؛رفتم و وضو گرفتم. از خانه زدیم بیرون. به نیمه‌یِ راه نرسیده بودیم.

ـــ پسره‌یِ خنگ. بازم که عبام یادت رفت.

ناگهان خوشحال شدم.

ـــ بابا! شما برو مسجد، کلید و بده تا برات بیارم.

دست در جیب کرد و کلیدِ خانه را دستم داد. تا در خانه را باز کردم سه قدم یکی به طرفِ زیرزمین رفتم. از پشتِ صندوق، بطری را که از بساطِ پدربزرگم کِش رفته بودم، در آوردم و سه چهار بار سر کشیدم. سریع خودم را رساندم به اتاق.

مادرم نماز می‌خواند. عبا را ور داشتم و تا مسجد دویدم. عبا و کلید را به پدر دادم و رفتم یکی دو صف عقب‌تر قامت بستم. دهان بسته نماز را خواندم. سلام را نداده؛ زهرِماری، کارِ خودش را شروع کرده بود. با هزار بدبختی مسیری را که با پدرم بودم میزان راه رفتم. وقتِ جدا شدن گفت:

ـــ نگیری باز تا لنگه ظهر بخوابی.

از آن جا تا خانه را کَژ و مَژ آمدم. دیگر سردم نبود. بی‌خیال در زدم. نه یک‌بار؛ چندبار. مادرم در را باز کرد. سلامی کردم و عبا را تحویلش دادم. در حیاط، دست‌دست کردم تا واردِ خانه شود. به زیرزمین رفتم. حالتِ تهوّع داشتم. سراغِ صندوق رفتم و کنار بطری، بسته‌ی برگِ شاهدانه را ــ که آن هم دسترنجِ ناخنک زدن‌هایم به باغِ پدربزرگ بود ــ برداشتم. در بسته کاغذسیگار و کبریت هم بود. سیگاری پیچاندم و آتش زدم. پُکِ اوّل تهوّع را برید. سیگار را با حوصله کشیدم. عجیب خوابم گرفته بود. ولی نباید می‌خوابیدم. زل زدم به صندوق یادم نبود داخلش چه بود. شاید پُر باروت بود. شاید هم کتاب‌های خطّی که ازبس بدخط بودند، نمی‌شد خواندنشان. شاید پُر بود از چشم‌هایی از حدقه درآمده. گفتم چشم یادم افتاد باید پلک بزنم.

پلکم را باز کردم جایی بودم شبیهِ بیمارستان. اتاق بزرگی بود با یک تخت و یک مریض که فکر کنم خودم بودم. نمی‌دانستم شب است یا روز. اتاق پنجره داشت ولی پرده‌های کلفتش را کشیده بودند. حال نداشتم تا دمِ پنجره بروم. خیره به صندلی روبه‌رویم بودم که در باز شد و مردی با لباس نظامی وارد شد. درجه‌اش سرهنگ بود. کلاه به سر نداشت. او زودتر سلام کرد، با یک لبخند اضافه. خواستم بلند شوم که به سمتم آمد و دست داد و گفت راحت باشم. روی صندلی نشست.

ـــ خوبی؟

ـــ آره.

— مشکلی نداری؟

— نه.

عینکش را از چشمش درآورد و با دستمالی خوب، پاک کرد. دستمال را به جیب گذاشت و خودکاری از آن برداشت.

— من دکتر حق‌گو ام. روان‌پزشکِ تو. یه پرسشنامه‌س که باید با هم پُرش کنیم.

— در خدمتم.

— تا حالا روی دریا پرواز کردی؟

— نه.

— امروز چند شنبه‌س؟

— نمی‌دونم.

— چه برجیه؟

— نمی‌دونم.

— چه سالی؟

— نمی‌دونم.

سیگاری روشن کرد. بی‌معرفت، بی‌تعارف.

— از صد بلدی هفت‌تا هفت‌تا کم کنی؟

یک‌ضرب گفتم.

— نود و سه.

با مکث.

— هشتاد و پنج.

مکث بیشتر شد تا بی‌خیال شدم.

— نه، نمی‌تونم.

— خُب؛ اسم آخرین فاحشه‌ای که باش خوابیدی یادته؟

ــ فرشته بود یا پروانه. نه. نه. نسرین بود. آره. نسرین.

یک‌دفعه خیز برداشت طرفم و دو سه چک زد توی گوشم. نعره می‌زد.

ــ مرتیکه، نسرین خواهرِ منه. پرستار. پرستار.

دو تا مردِ هیکل گنده با روپوشِ سفید وارد شدند. یکی باسبیل. دوّمی بی‌سبیل.

ــ فیکسش کنید.

دست و پایم را به تخت بستند و آمپولی به بازویم زدند و بیرون رفتند. بعد از چند دقیقه دیدم از روی تخت بلند شدم و در هوا شناور شدم. خودم را روی تخت ــ فیکس شده ــ می‌دیدم که بهم می‌خندید. شیشکی برای خودم کشیدم و از پنجره بیرون زدم. شب شده بود. روی شهر پرواز می‌کردم که یادِ حرفِ داداشِ نسرین افتادم. شک داشتم بروم سمتِ خزر یا خلیج فارس. رفتم سمتِ جنوب. خیلی زود رسیدم. خیلی حال می‌داد. به سرم زد که اقیانوس آرام را هم تجربه کنم که توی یکی از شهرهای اروپا خسته شدم. با توجه به اختلافِ ساعت و سرعتِ زیادِ پروازم آنجا، هنوز، غروب بود. آمدم روی زمین مثل بقیه‌ی آدم‌ها. سردم شد. لباسِ بیمارستان تنم بود. لباسم را عوض کردم. اراده کردم و شد. به همین سادگی. شلوار جین، کفش اسپرت، پلیورِ آبی تیره و بارانیِ سورمه‌ای. از حرف زدن مردم فهمیدم به خاکِ پاکِ فرانسه قدم نهاده‌ام. یعنی، پر نهاده‌ام. نمی‌دانم. وارد شدم. همین‌جور در خیابان قدم می‌زدم که چشمم به یک کافه افتاد. دست در جیبم کردم. در یک جیب، یک کیفِ پر پول با یک کارتِ اعتباری خوش‌رنگ داشتم. در جیب دیگرم، یک پاکت سیگار و فندکی طلایی پیدا کردم. واردِ کافه شدم. از نمای بیرونی‌اش نمی‌شد فهمید این‌قدر بزرگ است. جایِ دنجی گیر آوردم و نشستم. جایِ خلوتی بود. پیشخدمت به طرفم آمد.

_ Qu est-ce que vous bouvez?
_ Une café crème. S'il-vous-plait.

دخترک زود شیرقهوه‌ام را آورد. مرسی گفتم و لبخندی از او گرفتم. سیگاری گیراندم. با شیرقهوه و سیگار لاس می‌زدم که مردی وارد شد و کافه‌نشینان را برانداز کرد. قیافه‌اش خیلی آشنا بود. چند لحظه به من زل زد و بالاخره به طرفم آمد.

ــ شما ایرانی هستید؟

ــ بله.

ــ از قیافه‌تان فهمیدم.

فارسی را بی‌لهجه حرف می‌زد.

ــ اجازه هست بنشینم؟

ــ بفرمایید.

او هم شیرقهوه سفارش داد. با لبخندی زل زد به من. شناختمش. فوکو بود. میشل فوکو. با همان سرِ کچل و بلوزِ یقه اسکیِ سفید؛ به اضافه‌یِ کتِ قهوه‌ایِ مسخره‌ای. آشنایی ندادم.

ــ صحبت کردن با آدم‌هایِ جدید که از دنیاهایِ جدید آمده‌اند برایِ آدمی چون من فرصتی استثنایی است.

چند لحظه سکوت کرد و بعد ادامه داد.

ــ مایلید راجع به موضوعی با هم گفتگو کنیم؟

با سر جوابش را دادم.

ــ هم‌جنس‌طلبی.

با لهجه‌یِ بی‌نقصِ فرانسوی‌اش گفت:

_ Homosexualite.

مترادف را که تحویل می‌داد؛ از زیرِ میز پایش را چسباند به پایم. سریع یک اسکناسِ پنج یورویی رویِ میز گذاشتم و بی‌آنکه نگاه کنم از کافه زدم بیرون. رفتم تویِ کوچه‌ای خلوت و هرچه سعی کردم پرواز کنم، نشد. بی‌فایده بود.

از کوچه بیرون آمدم و تاکسی گرفتم. گفتم مرا به بیرونِ شهر ببرد. یه‌کمی فرانسه بلغور کرد که چیزی نفهمیدم. فقط گفتم:

_ Dehors de la ville.

راننده دیگر چیزی نگفت و به راه افتاد. سه ربع، یک ساعت، طول کشید تا کاملاً از شهر زدیم بیرون. بیرونِ شهر، موشك عَلَم کرده بودند. شب شده بود و موشك غرقِ نور بود. نزدیكِ موشك که رسیدیم به راننده گفتم نگه دارد. کرایه را دادم و ردش کردم. برای رسیدن به موشك باید از یك فنس سه چهار متری ــ که بالایش هم سیم‌خاردار داشت ــ می‌گذشتم. کار سختی بود ولی انجام شد. پیاده یك ربعی طول کشید تا به موشك رسیدم. هیچ‌کس آن‌دوروبرها نبود. بالابر موشك پایین بود. سوارش شدم و بالا رفتم و برای اینکه شك نکنند فرستادمش سرِ جای اولش. بی‌خیال واردِ موشك شدم. داخلِ موشك جای قشنگی بود. داشتم با آلات و ادواتِ دقیقه‌ی موشك حال می‌کردم که دیدم سروصدا می‌آید. فضانوردها را آورده بودند. سعی کردم جایی برای قایم شدن پیدا کنم که نبود یا بود و من بلد نبودم. گفتم الان است که پیدایم کنند و پدرم را در بیاورند. ولی این‌طور نشد. مرا نمی‌دیدند. انگار اصلاً وجود نداشتم. فضانوردها هم فیكس شدند و در موشك را بستند. من هم همین‌جور از میله‌ها خودم را آویزان می‌کردم و وَرجه‌وُرجه می‌کردم. دو سه ساعتی طول کشید تا موشك راه افتاد. ترسیدم بلا ملایی سرم بیاید. ولی اتفاقی نیفتاد. مدتی هم طول کشید تا به مدار موردِ نظر رسیدیم. این تجربه‌ی بی‌وزنی هم خیلی تجربه‌ی باحالی است. یه چیزی تو مایه‌ی پرواز. به سرم زد از موشك بیرون بروم. با هزار بدبختی یك دست لباسِ فضانوردی پیدا کردم و با صد هزار بدبختی توانستم از موشك بزنم بیرون. بیرون از موشك، در خلأ، هنگام راه‌پیمایی‌ی فضایی تازه یادم افتاد بلد نیستم با لباسِ فضانوردی کار کنم. داشت سردم می‌شد، خیلی سریع. انگار هوا هم برای نفس کشیدن کم بود. با دکمه‌ها ور رفتم ولی فایده‌ای نداشت.

صدای ترمزِ ماشینی از خواب پراندم. کولرگازی اتاق را یخ کرده بود. ولی من خیسِ عرق بودم. از تخت پایین آمدم. چشمم خورد به قابِ عکسِ پدرم. روبانِ سیاه به زردی می‌زد.

آذرِ هشتاد و چهار

Hi, dad!

توی راهرو، روی صندلیِ، نشسته بودم و سیگار می‌کشیدم که دخترک آمد. کارتی در دستش بود. کنارِ تلفن چند لحظه به کارت نگاه کرد. بعد نگاهی به چپ و راست انداخت و تا مرا دید به سمتم آمد.

ــ ببخشید آقا! من می‌خواستم با این کارت با خارج از کشور تماس بگیرم. بلد نیستم باهاش کار کنم. ممکنه بهم کمک کنین؟

به‌زور لبخندی هم به در خواستش اضافه کرد. کارت را گرفتم. همین‌طور که به سمت تلفن می‌رفتیم برچسب روی رمزِ عبور را کندم. تلفنِ داخلِ شهری مجانی بود. شماره را گرفتم و رمزِ عبور را وارد کردم.

ــ لطف کنید شماره‌ای را که میخواین باش تماس بگیرین بدین.

دستپاچه شماره را از جیبش در آورد. شماره را برایش گرفتم. جایی در امریکا بود. صدای بوق را که شنیدم، گوشی را به دستش دادم و به سمتِ صندلی رفتم. صدایش واضح بود.

_ Hi jane! This is Minoo speaking. Is my dad home?

تا پدرش گوشی را وردارد، نگاهی به من انداخت.

_ Hi dad! How's it going? I'm not doing well. I feel terrible. That crazy witch has brought me to a mental hospital. Can you believe it dad?

عصبی خندید.

_ Come and save me. I can't stand it anymore. Can't suffer any longer.

سیگاری گیراندم.

_ You knew about it. Come on dad, tell me it's not your idea! I know. Stop it! She doesn't care about me. She does not love me.

داشت داد می‌زد که پرستار سرش را از اِستِیشِن در آورد.

ــ مینو آرام‌تر!

نگاهی به پرستار انداخت. صدایش را بلندتر کرد.

_ You don't love me either.

گوشی را کوبید. پرستار همین‌جور نگاهش می‌کرد.

ــ باز چی شده؟

جوابی نداد و به سویم آمد.

ــ سیگار داری؟

سیگاری بهش دادم و فندک را برایش گرفتم.

ــ نه! دوست دارم تهِ راهرو روشنش کنم.

بلند شدم و به دنبالش راه افتادم. از پنجره تهِ راهرو بیرون را نگاه می‌کرد. من هم نگاهی به بیرون انداختم. زنی در تراس آپارتمانِ روبه‌رو، آنسوی حیاتِ بزرگِ بیمارستان، داشت رخت پهن می‌کرد. نگاهم را که برگرداندم، نگاهمان به هم گره خورد.

ــ تو چرا اینجایی؟

ــ خودکشی.

لبخندِ کم‌رنگی زد.

— تو چی؟
— مادرم به‌زور آوردم. برادرزاده‌شو زدم. نامزدم بود.
نگاهش رفت به سمت پنجره دوباره.
— فقط این نبوده.
همینطور بیرون را نگاه می‌کرد.
— آره. فقط این نبوده.
چند لحظه سکوت کرد. با سیگار خاموش ور می‌رفت.
— یه پیرزنی توی اتاقم هست. همونی که شبا پایِ تلویزیونه. اونم خودکشی کرده. می‌گه دراکولا می‌خواسته بیاد خونه‌شو بخوره. از ترس رگاشو زده. تو چرا خودکشی کردی؟
بی‌تفاوت خندیدم.
— مطمئن باش از ترسِ دراکولا خودمو نکشتم.
پرستار سرش را از اِستیشن در آورد.
— مینو! اونجا چی‌کار می‌کنی؟ تلفنتو زدی. زود برگرد تو بخش.
نگاهش را از پنجره تهِ راهرو بر نگرداند. سیگارش را به لب گذاشت.
— حالا روشن کن.

پاییزِ هشتاد و چهار

ناز نکن

در همهمه‌یِ آوازِ ناکوکم، صدایِ در را نشنیدم. فقط متوجه شدم پرده‌یِ بخار رقیق‌تر شد.

ـــ سلام بابایی.

ـــ سلام و زهرِ مار. درو ببند بی‌حیا.

از پشتِ در بسته صدایش را می‌شنیدم.

ـــ آقا مثه این‌که یادش رفته وقتی تصادف کرد دو ماه خودم...

شیر را بستم. از هال صدایِ ترانه‌ای می‌آمد. حوله را از تنم کردم و از حمام بیرون آمدم. ماهواره را روشن کرده بود و با ترانه می‌رقصید. تا مرا دید شروع کرد خواندن.

ـــ ناز نکن که نازت دیگه خریدار نداره، این همه اطوار و ادا گرمیِ بازار نداره، امّا بدون...

رقص‌کنان به طرفم آمد و مرا بوسید.

ـــ صورتمو که ماتیکی نکردی؟

ـــ نه. توام!

رو به رویم ایستاد و لبخندی تحویلم داد.

ـــ صد دفعه بهت گفتم با کفش نیا تو.
کفش‌هایش را همانجا وسطِ هال در آورد.
ـــ چیه، نمازت شکلک‌دار می‌شه غرغرو.
به آشپزخانه رفتم دنبالم آمد. از یخچال پاکتِ آب پرتقال را درآوردم و پشتِ میز نشستم. لیوان را که به دهن بردم. از دستم قاپیدش. آب پرتقال را همان‌جور با پاکت سر کشیدم. به طرفِ یخچال رفت.
ـــ خیلی گرسنمه چیزی تو یخچالت پیدا می‌شه؟
جعبه شیرینی را در آورد و درش را باز کرد.
ـــ به به! بدم که نمی‌گذره. کم شیرینی بخور پیرمرد، آخرش مرضِ قند می‌گیری ها!

نان خامه‌ای را در دستش گرفته بود. انگشت‌هایش خپل بودند. تازه که دنیا آمده بود. انگشتم را در دستش می‌گذاشتم با انگشت‌های ظریف و کوچکش، انگشتم را به مشت می‌گرفت.
ـــ اون حلقه‌هات از دستت در می‌آد؟
نمی‌دانم نان خامه‌ای دوّمی بود یا سوّمی که می‌خورد.
ـــ نمی دونم؛ خیلی وقته درش نیاوردم. چطور مگه؟ خیلی چاق شدم؟
ـــ عینِ ننه‌ات.
تندتند نان‌خامه‌ای می‌خورد. نمی‌دانم چند وقت بود ندیده بودمش.
ـــ چه خبر از توله‌سگات؟
ـــ هیچی؛ معین که صُب تا شب دنبالِ دختراس. به پدریزرگش برده. سحرم باورش شده استعدادِ نقاشی داره. هرچی پول داریم خرجِ رنگ و بومِ خانوم می‌شه. راستی تو چرا نمی‌آی خونه‌ی ما؟
ـــ یه‌بار شده زنگ بزنی بگی بیا و نیومده باشم؟
ـــ جنابعالی که یه سر داری و هزار سودا. اصلاً تو تهران پیدات می‌شه؟

ــ با اجازه‌ات دو هفته‌اس تهرانم.
صدای زنگِ موبایلم بلند شد. گوشی توی هال بود. تلویزیون را خاموش کردم و به سمتِ گوشی رفتم. پشتِ سرم پیدایش شد.
ــ بابا من ماشین تو رو می‌برم. ماشین خودم تو پارکینگ پنچره.
یک نخ از سیگارهایم را از توی یخچال برداشته بود. گوشی را برداشتم.
ــ فردا شب شام منتظرم.
سیگار را با فندک روی میز روشن کرد. کفشش را پوشید. سوییچ را از جا سوییچی کنار در برداشت. با دست بوسی فرستاد و رفت.
ــ آقا هوشنگ؟
ــ بفرمایید.
ــ من مهسا هستم. پریشب با هم آشنا شدیم.
ــ بله. بله. امشب هم قرار بود در خدمت باشیم.
ــ درسته. ولی من یه مشکلی برام پیش اومده نمی‌تونم بیام.
ــ یعنی دیگه اصلاً نمی‌آین؟
ــ نه. نه. امشب نمی‌تونم بیام.
ــ خُب. منتظر تماستون هستم.
ــ راستش یه زحمتی براتون داشتم.
ــ آدم به کسی که پریشب باش آشنا شده زحمت نمی‌ده. حالا چه جور زحمتی؟
ــ امشب احتیاج به پول دارم. می‌تونین بهم قرض بدین؟
کلاه حوله را از سرم در آوردم و روی راحتی نشستم.
ــ تو اگه جای من بودی می‌دادی.
ــ حق با شماس. ولی قول می‌دم جبران کنم.
ــ حالا چه قدر می‌خوای؟

ــ صد و بیست تا.

نگاهم خیره به پایه‌ی صندلی‌ی روبرو بود. سوسک مرده‌ای کنارش افتاده بود.

ــ باشه. بیا بگیر.

ــ آدرس منزل و اگه...

آدرس را دادم و قطع کردم. تقریباً خشک شده بودم. لباس‌هایم را پوشیدم. به حمام رفتم ریشم را بتراشم. نصف صورتم را تراشیده بودم که صدای زنگ بلند شد. در را بازکردم خودش بود. تا بیاید بالا رفتم پول را برایش آوردم. این دفعه چادر سرش کرده بود. نصف صورتم کفی بود هنوز.

ــ سلام.

ــ سلام. تو که نمی‌آی؟

پاکت پول را به دستش دادم. پاکت را که گرفت. یک لحظه ایستاد. مردد بود برود یا نه. یکدفعه به سمتم آمد. صورتم را، جایی که کفی نبود، بوسید. بی‌حرف و با‌عجله به راه افتاد. رفت.

پاییز هشتاد و چهار

مارلبرو لایت

آباژورها زورشان نمی‌رسید هال را روشن کنند. عمداً این‌کار را می‌کرد. از نورِ زیاد خوشش نمی‌آمد. نور موضعی را، که از اصطلاحاتِ خودش بود، ترجیح می‌داد. این‌جور مواقع کم‌حرف می‌شد. روی راحتی لم داده بودم و با پیکم لاس می‌زدم. او هم رو به رویم نشسته بود. با یک میز فاصله. بلند شد به سمتِ آشپزخانه رفت. از آشپزخانه صدایش در آمد.

ـــ یه دکّه پیدا کردم مگنای خشک می‌فروشه.

از آشپزخانه بیرون آمد و به سمتِ اتاق‌خواب رفت.

ـــ بی‌شرف می‌ده نخی صد تومن.

دوباره آمد رو به رویم نشست با یک میز فاصله. شروع کرد به خالی کردنِ توتونِ سیگار. خیلی سریع کارش را انجام داد. سیگار را گرفت طرفم.

ـــ تو روشن کن.

ـــ روانپزشکم قدغن کرده.

ــ دهنش‌و گاییدم که از زندگی محرومت کرده.

فقط خندیدم. پیکش را سر کشید. سیگار را به لب گذاشت و روشن کرد. من هم پیکم را تمام کردم. یک دانه میگو به دهان بردم. سرد شده بود. به بطری خالی اشاره کرد.

ــ بازم هست. بیارم برات؟

ــ نه، خوبم.

ــ پاشو برو یه آهنگی، چیزی بذار.

کامپیوتر هم آنجا توی هال بود. روشنش کردم. عکسِ زنی روی دسک‌تاپ بود. عکس از بالا تنهاش بود. فقط سینه‌بندی به تن داشت. نوک زبانش را چسبانده بود به لب بالاییش.

ــ این دیگه کیه؟

ــ کدوم؟

ــ این صنمی که دسک‌تاپ‌و مصفّا کرده؟

ــ آها. اون از بچه محلاست.

باز هم خندیدم.

ــ حالا چی بذارم؟

ــ رو دسک‌تاپ، کنارِ چشم همون دختره، یه آیکون هست. لبنانی. یک نوحه‌ی عربی بود. گامش می‌خورد به دشتی.

ــ یه کمی صداش‌و زیادتر کن.

صدا را زیادتر کردم و برگشتم سر جایم. سیگارش را کشیده بود. یک نخ از سیگارهایش بر داشتم. مارلبرو می‌کشید. مارلبرو لایت.

ــ می‌تونی رانندگی کنی؟

ــ به خوبی.

ــ پس بزنیم بیرون.

— بزنیم.

بلند شد به سمتِ اتاق. سعی می‌کرد میزان راه برود. لباسش را که می‌پوشید با نوحه می‌خواند. کلمات را درست ادا می‌کرد. داشتم ظرف‌ها را جمع می‌کردم که بالایِ سرم حاضر شد.

— ول کن بابا. بعداً جمع می‌کنیم. بیا بریم.

— کامپیوترُ خاموش کنم؟

— نمی‌خواد.

— آباژورا رُ هم روشن می‌ذاری؟

— آره. بیا بریم.

در آسانسور، آدامسی بِهم داد. طعمِ تندِ ویکس می‌داد. ماشین بیرون پارک بود. باران آمده بود. نه خیلی جدی؛ ولی زمین تر بود. تا نشست از جیبش یک سی دی درآورد و روی پخش گذاشت. خدا خدا می‌کردم لبنانی نباشد. نبود. یک آلبوم از بیورک بود که من نشنیده بودم.

— حالا کجا بریم؟

— هر جا عشقته.

— فرحزاد خوبه؟

— عالی.

نگاهم را از جاده گرفتم و با یک لبخند بردم طرفش.

— حالت چطوره؟

با همان لحنِ قبلی جواب داد.

— عالی.

صدایِ پخش را زیاد کرد. سیصد چهارصد متری بیشتر نرفته بودیم که صدایِ پخش را کم کرد.

35

ــ راستی خبر داری منصور چی کرده؟

ــ نه.

ــ تو رُ خدا بِهش نگی ها؟

ــ نه بابا توام!

ــ یه روز با دختره، همون بوشهریه که گرافیك می‌خونه، به بهانه‌یِ سینما رفتن تو خونه‌شون قرار می‌ذاره. بعد از دختره اجازه می‌گیره یه دوشِ پنج دقیقه‌ای بگیره. آخه آقا خیلی كثیف تشریف داشتن. اِه، چرا از اتوبان نرفتی؟

ــ الان خیلی شلوغه.

ــ هرچی باشه بهتر از اینه تو كوچه پس كوچه‌ها كس‌چرخ بزنیم. كجایِ داستان بودم.

ــ از دختره اجازه می‌گیره بره حموم.

ــ آره، می‌ره حموم و بعد از پنج دقیقه دختره رو صدا می‌زنه كه اگه ممكنه قرصایِ قلبمو از رویِ میز برام بیارین. تا دختره برگرده خودش‌و كفِ حموم ولو می‌كنه. دختره می‌آد تو. هول می‌كنه. می‌خواد زنگ بزنه اورژانس كه آقا می‌گه نه قرص‌ُ بذارین زیر زبونم و قلبم و ماساژ بدین و باقیِ ماجرا.

داستانش را با خنده تعریف می‌كرد ولی به آخر كه رسید منفجر شد. من هم خنده‌ام گرفت. در میانِ قهقهه كلمه كلمه گفت:

ــ به این می‌گن شورتِ كات. راهِ سه ماهه رو یه شبه رفتن. پدر سوخته.

دیگر خنده‌هایش طبیعی نبود. طرز خندیدنش، خنده‌یِ مرا هم جدی‌تر كرد. تویِ ترافیك گیر كرده بودیم.

ــ بِهِت گفتم از همون اتوبان بری بهتره.

نگاهی به ماشینِ كناری انداختم. دخترِ كوچكی، چهار پنج ساله، بغلِ مادرش نشسته بود. به پدرش تندتند لگد می‌زد. مادر می‌خندید. ولی معلوم بود پدر حسابی عصبانی شده. چهارراه را كه رد كردم پیچیدم تویِ كوچه. تا وسطِ كوچه یادم نیفتاد

کجا آمده‌ام. دیگر برای دور زدن دیر شده بود. نگاهی به او انداختم. از پس‌مانده‌یِ قهقهه، لبخندی کم‌رنگ هم توی صورتش نبود. از کنار خانه که رد شدیم، زیرچشمی نگاهی به آن‌جا انداختم. آن‌جا رفته بودم. فقط چراغِ آشپزخانه روشن بود. یکی دو دقیقه خودش را کنترل کرد ولی آخرش زد زیر گریه. مارلبرو لایت رویِ داشبورد بود. یک نخ ور داشتم.

زمستانِ هشتاد و چهارِ

همیشگی

تا قبل از باز کردن در همه‌چیز مثلِ همیشه بود. به‌عبارتِ بهتر، درست سه ثانیه و سیصد و نود و هفت هزارم ثانیه بعد از ارسالِ فرمانِ مغز برای باز کردنِ در به عضلاتِ دستش بود که یک چیزی مثلِ اصلاً شد. البته شبکیه‌اش زیرِ یک ثانیه پرتوهای نور را دریافت کرد. ولی مغز از تحلیلِ اطلاعات سر باز زد. طفلی چون باورش نمی‌شد. پس یک کمی به ماهیچه‌های مردمک (اصطلاحِ تخصصی و البته غیرِ داستانی‌اش عضلاتِ مژگانی است) فشار آورد و وقتی اطلاعات دوباره و به‌تحقیق تأیید شدند؛ به سادگی، و به‌شدّت، مبهوت شد. اولین واکنش؛ بستنِ در بود که با توجّه به شرایطِ ویژه‌اش اقدامی فراتر از حدِ انتظار بود. برنهادهای زیادی واردِ ذهنش می‌شدند و خارج می‌شدند. یکصد و پنجاه و هشت برنهاد در پنج ثانیه و نهصد و هشتاد و سه هزارمِ ثانیه.

برنهادِ یک: داشته لباس عوض می‌کرده.

یک: هیچ‌کس، ساعتِ نه و نیمِ صبح، پشتِ میزِ کاری، اونم تا به این حد، لباس عوض نمی‌کنه.

برنهادِ دو: عقرب تو لباسش بوده؛ نیششش زده.

یك: تو یه شهرِ شیش میلیونی ـــ ساخته شده از سیمان آهن و شیشه ـــ مخصوصاً وسطِ زمستون، عقرب یه افسانه‌س که فقط تو بیابونای گرم واقعیت پیدا می‌کنه. دو: اصلاً تو عمرت عقرب دیدی؟!

برنهادِ سه: تازه دوش گرفته که من یهو سررسیدم.

یك: این واحدِ تجاری، فاقدِ تسهیلاتِ استحمامی می‌باشد.

برنهادِ چهار: گرمش شده.

یك: در حادترین مواردِ گرمازدگی هم همچین راهِ درمانی پیشنهاد نشده. دو: شوفاژِ دفتر از پریشب ولرم شده. با توجه به وضعیتِ خاص من، هوای دفتر بازم سرده.

برنهادِ پنج: داشته سینه‌ش‌و معاینه می‌کرده؛ از این معایناتِ ماهانه که هر کسی خودش‌و معاینه می‌کنه.

یك: با توجه به شناختِ قبلی، اون ساعتِ نه و نیمِ صبح ـــ درست موقعی که من به شرکت می‌آم ـــ پشتِ میز کاری خودش‌و معاینه نمی‌کنه. دو: من وقتی ناخونِ پامو می‌گیرم؛ زیر پیرهنم‌و در می‌آرم؟

برنهادِ شش: اون خودش نیست؛ جنّه.

یك: نه بابا. دیوونه!

برنهادِ صد و پنجاه و هفت: کی بود گفته بود؛ من یه بار خواب دیدم پروانه‌ام. بعد از اون نمی‌دونم یه آدمم یه خواب دیده پروانه‌س یا یه پروانه‌ام خواب می‌بینه آدمه.

یك: چیز بود. نگو! الان می‌گم! یارو چینی‌یه. لائو. مائو. تائو. یادم نمی‌آد.

برنهاد صد و پنجاه و هشت: تو روانپزشکی به این می‌گن توهّمِ دیداری. من اسکیزوفرنیا گرفتم.

یك: این یکی رُ نمی‌دونم دیگه.

در این شش ثانیه (آن چند هزارم ثانیه را ببخشایید بر ما) بجز تولیدِ برنهاد به سمت اتاقش گام بر می‌داشت. پس از بهت اولیه سرش را پایین انداخته بود (ای ابرمنِ لعنتی). ولی وقتی متوجه شد که مثل همیشه از پشتِ میز بلند شده و به سمتش می‌آید، سعی کرد سر تا پا، درست و حسابی براندازش کند (ای نهادِ لعنتی). از یادگار جمشید که گذشته از کارکردِ اسطوره‌ای‌اش، اتفاقاً در این فصل، کاربردِ عملی هم داشت؛ فقط کفشِ پاشنه بلندی به جا مانده بود. صندل بندیِ پاشنه بلند که بندهایش روی مچ پا بسته شده بود. کفش‌هایش را می‌شناخت. همچین کفشی را به یاد نیاورد. ناخن‌های دست و پا به‌خوبی مانیکور شده بودند و بقیه‌ی ماجرا؛ ای بماند.

دمِ در اتاقش نامه‌ها را به دستش داد و قرارهای امروز را یادآوری کرد. نامه‌ها را گرفت و به صورتش خیره شد. همه‌چیز همیشه بود. همیشه همه‌چیز بود. همه‌چیزگی همیشه بود. همه‌چیزگی همیشگی بود. نه. همه‌چیز همیشگی بود. آرایشِ همیشگی. جملاتِ همیشگی. لحنِ همیشگی. تکیه کلام‌ها. حالتِ نگاه.

نامه به دست واردِ دفترش شد. در را بست. فرآیند برنهادسازی همچنان ادامه داشت. البته الان برنهادها شکلِ معقولانه‌تری داشتند. که نشانه‌ی خوبی بود. گذشته از آن بدنش هم واکنشِ فیزیولوژیکِ خاصی نشان داده بود. که آن هم نشانه‌ی خوبی بود. بی‌خیال برنهادها شد. البته آن‌ها همچنان ادامه داشتند.

از این‌که سینه‌اش مطابق تصوراتِ او بود، به قوه‌ی مصوّره‌ی خود می‌بالید. یادش آمد چه‌قدر دنبال این منشی، نه، مسئول دفتر گشته بود تا کسی را پیدا کند که برای همه زشت باشد الا خودش. البته قصدِ خاصی نداشت. فقط می‌خواست ــ با در نظر گرفتن تمامِ جوانب ــ کسی را استخدام کند که از ظاهرش آزرده نشود. دماغ گنده‌ای داشت و چشمانی ریز. ولی برای او جذاب بود. پنج سال هم از او بزرگ‌تر بود. سنِ ایده‌آلش بود.

یک تصمیمِ درست اتخاذ شد. گوشی را ور داشت و قرارها را کنسل کرد و منتظر فرصتی ماند که بینِ ساعتِ ده تا ده و ده دقیقه نصیبش می‌شد.

ساعتِ شش و سی و شش دقیقه و سی و دو ثانیه به وقتِ گرینویچ، همزمان با ده و شش دقیقه و سی و دو ثانیه به وقتِ محلی؛ در به صدا در آمد و با سینیِ چای وارد شد. با تشکری لیوان چای را ور داشت. داشت خارج می‌شد که در حالی‌که سعی می‌کرد به چشمانش نگاه کند، نه جای دیگر، از او خواست که چای‌شان را با هم بخورند. معمولاً ماهی یکی دو بار از این نشست‌های توأم با صرفِ چای داشتند. با همان لبخندِ بی‌حال همیشگی پذیرفت. او قهوه می‌خورد و او چای می‌خورد. تا نشست لبخندی رد و بدل کردند که البته با توجه به روابطِ آن‌ها، کاملاً طبیعی بود.

استراتژی؛ پرس و جو بابتِ مرخصیِ عصرانه‌یِ دیروز بود. وقتِ دندانپزشکی. بله هر چه مسواک می‌زنیم و خمیر دندان عوض می‌کنیم و دهانشویه قرقره می‌کنیم؛ ظاهراً از قدیمی‌ها دندان‌مان خراب‌تر است. درسته ولی من در عمرم دندان پر نکرده‌ام. برای جرم‌گیری رفته‌ام یعنی بودم. جرم‌گیری. آها. جرم‌گیری. مالِ سیگار است. راستی از سیگارهاتان دارید؟

تا اینجا همه‌چیز همیشه بود. همیشه همه‌چیز... بس است. همیشگی بود. متأسفانه پایِ راست روی پای چپ. مکالمات. لبخندها. نگاه‌ها. ولی درخواستِ سیگار منجر به شکل‌گیریِ نگاهی متفاوت شد. که البته آن هم طبیعی بود. رفت و سیگار را برایش آورد. با فندک و زیر سیگار.

خودتان نمی‌کشید. نه، ممنون.

سیگار را روشن کرد. سه و نیمُمین نخ زندگی‌اش بود. سعی کرد با مهارت بکشد. نشست تمام شده بود. برگشت سر کارش. در را هم بست.

درخواستِ سیگار به نظر تصمیمی می‌آمد که به موقع اتخاذ نشده بود. چون حتا نپرسید چرا قرارها را کنسل کرده. فرآیندِ برنهادسازی متوقف شده بود. نامه‌های آن‌روز رویِ میز بود. زیرسیگار یک فیلتر داشت که خیلی دوستش می‌داشت و لیوان چای جرعه‌ای داشت که تلخ توسطِ او سر کشیده شد. با اینکه مدت‌ها بود برنهادِ

جدیدی ساخته نشده بود. ناگهان؛ تمامِ هزار و صد و ده برنهادِ ساخته شده با هم به ذهنش هجوم آوردند. لباس‌هایش را درآورد. نمی‌دانست با آن‌ها چه کار کند. خواست درونِ کمدِ میزش جای‌شان دهد. نمی‌شد. پنجره را باز کرد و همه را پرت کرد بیرون.

بیست و هشتِ اسفندِ هشتاد و چهار: چهارِ بامداد.

موسیقی برای سازهایِ زهی، ضربی و چلستا

کوچه خلوت بود. ساعت از دوازده هم گذشته بود. ولی سعی می‌کردم میزان راه بروم. نمی‌توانستم. تا نزدیکی‌شان نرسیدم، متوجه‌شان نشدم. آرام بودند. سر و صدا نمی‌کردند. توقف یک ماشین ـــ که سرنشینانش پنج دختر جوان بودند ـــ ساعتِ دوازده و اندی‌ی شب به اندازه‌ی کافی عجیب و غریب بود. ولی وقتی از کنارشان گذشتم بیشتر تعجب کردم. پنج‌تایی گوشه‌ی در مسجد شمع می‌سوزاندند. خیلی شمع. انگار آن‌جا امامزاده‌ای، سقاخانه‌ای، چیزی بود. مسجد کاملاً معمولی بود. پیش‌نمازش هم آدم معمولی‌ای بود. اهل کرامت و معجز و این‌جور کارها نبود. از کنارشان که می‌گذشتم هیچ توجهی به من نکردند. دمِ در خانه ایستادم تا سیگارم تام شود.

تا واردِ خانه شدم به دستشویی رفتم. آب‌سرد قطع بود و آب‌گرم هم ناجوانمردانه گرم بود. پخش را روشن کردم. صدایِ موسیقی بارتوک بلند شد. به اتاقم رفتم و رویِ تخت دراز کشیدم.

در بیابانی بودم. می‌دانستم قرار است راه‌آهن بکشیم. آمده بودیم بازدیدِ محل برای خاک‌برداری و خاک‌ریزی. یک نفر همراهم بود که نمی‌شناختمش. سر و شکلش آدم را یادِ راهب‌های بودایی می‌انداخت. دشتِ صافی بود. ماشین را پارک کردم و پیاده شدم. خاکِ یک تکه از دشت به هم خورده بود. انگار بیل خورده. به سمتِ آنجا رفتم. راهبِ بودایی در ماشین ماند. سیم‌خارداری از خاک بیرون زده بود. سیم‌خاردار را گرفتم و کشیدم. پای آدمی با سیم‌خاردار بالا آمد. کفش به پا نداشت. به‌نظر پای مردی می‌آمد. تازه نبود ولی گوشتش هنوز نپوسیده بود. همین‌جور سیم‌خاردار را می‌کشیدم و جلو می‌رفتم. نیم‌تنه‌ی زنی. بچه‌ی شیرخواره‌ای. دست‌ها. پاها. سینه. سر. شکم. بویِ گندشان را احساس می‌کردم. می‌خواستم فرار کنم. ولی باید تا آخرِ راه می‌رفتم.

از تخت پایین آمدم. یک بطری آب‌سرد از یخچال درآوردم. بطری را سر می‌کشیدم و به سمتِ دستشویی می‌رفتم. بیرون که آمدم پخش را خاموش کردم. می‌ترسیدم. خیلی می‌ترسیدم. کاپشنی پوشیدم و از خانه زدم بیرون. از کنار مسجد رد شدم. از دخترها دیگر خبری نبود. ولی شمع‌ها هنوز می‌سوختند. آخرشان بود. یک شمعِ سالم کنارشان افتاده بود. برداشتمش. روشنش کردم.

فروردینِ هشتاد و پنج

کاپیتان وایت

قیافه‌اش را به یاد نمی‌آورد ولی تا می‌دیدیش به‌جا می‌آوردیش. هرقدر هم سعی می‌کردی چیزی از هیبتش را به خاطر بسپاری، بی‌فایده بود. فقط سفیدیش به یادم مانده. یک‌دست، هیبتش سپید بود. حالا نمی‌دانم کچل بود یا نبود. عینکی بود. ریش داشت. فقط یادم مانده سفید بود. یک‌دست. بی هیچ لکه و آلایشی. و عطرش. بوی عطرش با حضورش یکی بود. نمی‌توانستی او را یاد کنی و عطرش را فراموش کنی. عطرش هم عجیب بود. نه خنک. نه تند. نه گرم. بوی آب می‌داد. درستش این است: عطرش هم سپید بود.

چند بار بیشتر ندیدمش، اولین بار بیست‌ودو سه سالم بود. به هم ریخته بودم. یادم نمی‌آید سر چه. دوست‌دخترم اذیتم کرده بود. با پدرم دعوا کرده بودم. در دانشگاه مشکلی داشتم. به هم ریخته بودم.

داشتم ریشم را می‌زدم. یک لحظه بی‌خیالِ ریش شدم و نگاهی به صورتم انداختم. از آن نگاه‌هایی که آدم را یادِ کلّ زندگیش می‌اندازد. یادِ گذشته. فکرِ حال. اندیشه‌ی آینده. دلم برای خودم نمی‌سوخت. حسرتِ چیزی را هم نمی‌خوردم ولی حالِ گندی داشتم. تیغ در دست راستم بود و دست چپم همین‌طور آویزان بود. یک‌دفعه در آیینه دیدمش. اصلن نترسیدم. لبخندی به صورتش بود. نه از آن لبخندهایی که

هزارِ جای آدم را می‌سوزاند. از آن لبخندها که فقط خودش بلد است بزند. هیچکس دیگر در دنیا نمی‌تواند آنجور بخندد. حوله را برداشت و به دستِ چپم داد.

ـ بسه دیگه. خوب تراشیدیش.

آمدیم توی حال روی راحتی نشستیم.

ـ چطوری؟

یادم نمی‌آید چه گفتم. یادم نمی‌آید او چه گفت. شاید اصلاً حرفی نزد. شاید من هم حرفی نزدم.

چند بار دیگر هم دیدمش. عجله داشت. نه اینکه عجله کردن از حرکاتش معلوم باشد. ولی می‌دانستی عجله دارد. یکبار دور و بر انقلاب دیدمش. صدایش زدم: «کاپیتان وایت!». مهم نبود چه صدایش بزنی. دفعه‌ی اول، فکر کنم بهش می‌گفتم «عمو سفید». فقط کافی بود صدایش بزنی به هر اسمی که بخواهی. ایستاد. دویدم به سمتش. نگفت وقت دارم یا ندارم. نگاهی به ساعتش انداخت. شاید اصلاً ساعت نداشت؛ به آسمان نگاه کرد. رفتیم توی یکی از پاساژهای خلوتِ حوالیِ انقلاب. چند دقیقه‌ای با هم بودیم.

یکبارِ دیگر، توی پمپ بنزین دیدمش. من بنزین می‌زدم و او داشت پیاده، از کنار پمپ بنزین رد می‌شد. اینبار یادم نمی‌آید چه صدایش زدم و دست بلند کردم. خواستم بدوم به سمتش که او هم دستی بلند کرد و خندید. می‌دانستم نباید به سمتش بروم.

همینجور گذری چندبار دیگر دیدمش. از آخرین بار خیلی وقت گذشته. ولی امروز روز من است. می‌آید. می‌دانم که می‌آید.

بهارِ هشتاد و شش

بابتِ بیسکویت‌ها ممنون

خوابم زیاد عمیق نبود. تا صدای خش‌خش را شنیدم، بیدار شدم. روی صندلی نشسته بود و از بیسکویت‌هایی که روی میز- بین تختم و صندلی قرار داشت - می‌خورد.

ــ تو دیگه کی هستی؟

بدون اینکه به خودش تکانی بدهد یا لااقل دست از جویدنِ بیسکویت‌ها بردارد، خیره، نگاهم کرد.

ــ سلام.

ــ دزدی؟

ــ عجیبه تو اولین کسی هستی که منو با جن و روح و این‌جور چیزا عوضی نمی‌گیره.

ــ نه بابا. خوش‌تیپ‌تر از جن و روحی حتا از دزدها هم خوش‌تیپ‌تری.

یک بیسکویت دیگر برداشت و قبل از اینکه به دهان ببرد گفت:

ــ من دزد نیستم.

ــ ساعت چنده؟

به ساعت یا مچ دستش نگاه نکرد.

ــ دو رده ولی دو و نیم نشده.

ــ می‌شه بفرمایین این موقعِ شب تو خونه‌یِ من چی‌کار می‌کنی؟

ــ من شبا تو خواب قدم می‌زنم. گرسنه‌م شد. شامه‌م تیزه؛ از تو کوچه بوی بیسکویت رو شنیدم؛ درِ خونه هم باز بود. این بیسکویت‌ها خیلی خوشمزه‌اند. خارجی‌اند؟

ــ فکر کنم مال ترکیه‌س. این بوی عجیب از تو می‌آد؟

ــ آره. بوی عجیبی نیست. بوی گندیه. بوی نفت، منتها خیلی رقیق.

دست از بیسکویت خوردن کشید و نگاهی جدی‌تر به من کرد.

ــ تو رو چرا اینجور به تخت بسته‌اند.

ــ شبا تو خواب راه می‌رم.

داشت با زبانش لای دندانهایش را تمیز می‌کرد.

ــ اینکه نشد دلیل. خیلیا شبا تو خواب راه می‌رن.

ــ چه می‌دونم. می‌گن یه بیماریِ روانی دارم.

ــ چه‌جور بیماری؟

ــ نمی‌دونم. نمی‌خواهم هم بدونم.

دست‌هایش را به هم گره کرده بود و روبه‌رو را نگاه می‌کرد.

ــ این دختره کیه تو اون اتاق جلویی خوابیده؟

ــ بی‌شرف! سراغ اونم رفتی؟

ــ اوهوی! مؤدّب باش. من سراغ هیچکس نیومدم، حتا تو. فقط اومدم سراغ بیسکویت. داشتم می‌اومدم تو نگاهم افتاد بهش.

ــ پرستارمه. نسترن. یه جلادیه دومی نداره. خودش می‌ره تو آشپزخونه سیگار می‌کشه ولی هر چی التماسش می‌کنم به من نمی‌ده. از اون بیسکویت‌ها چیزی مونده؟

خیلی آرام یک بیسکویت برداشت و توی دهنم چپاند. همینجور که بیسکویت را می‌جویدم پرسیدم.

ــ ببینم. تو چه کاره‌ای؟

ــ من یه زمانی ملوان بودم. ملوان نفتکش. کاپیتان و ناخدا نبودم. یه ملوان ساده بودم. یه بار از دریچه افتادم توی مخزنِ نفت. شانس آوردم زنده موندم ولی از اون به بعد این بویِ گند شد همراه همیشگیم. هشت سال بیشتره ولی این بو دست وردار نیست.

از رویِ صندلی بلند شد. شروع کرد قدم زدن. همینطور فاصله‌یِ بینِ صندلی تا دیوار را قدم می‌زد.

ــ کمپوت می‌خوری؟

به میز رسیده بود. دست برد برای یکی از بیسکویت‌ها ولی منصرف شد. دوباره شروع کرد به قدم زدن.

ــ نه. ولی اگه می‌خوری برات بیارم.

ــ نه. شاشم می‌گیره.

شروع کرد ور رفتن با چراغ‌خوابی که بالایِ صندلی بود. از پریز در آوردش و دوباره گذاشتش سرجایش و بعد هم نشست.

ــ نیگاه کن. یه کاری برام می‌کنی؟

ذهنش جایِ دیگری بود ولی نگاهی به من انداخت.

ــ شاید.

ــ نه. نشد. قول بده.

ــ گفتم شاید. اگه دوست داری کارتو بگو اگرم نه که هیچی.

ــ دم در، رو جا رختی، یه کیف هست. کیف نسترن. توش یه پاکت سیگاره. برام یه نخ بیار.

همینجور نشسته بود ولی حواسش دیگر به من بود.

ــ شرمنده، نمی‌تونم.

ــ چرا نمی‌تونی؟

49

ــ اینکار دزدیه.
ــ اِه! ببخشید یواشکی بیسکویت کف رفتن؛ دزدی نیست!
ــ نه. سدِّ جوعه.
ــ اذیت نکن. فردا خودم بهش می‌گم.
ــ من و اعدام هم کنن دست تو کیفِ مردم نمی‌برم.
ــ خیلی نامردی.
خندید و به من نگاه کرد.
ــ آره. نظر خودمم همینه.
از روی صندلی بلند شد.
ــ کاری با من نداری؟
ــ من از اولشم کاری با تو نداشتم.
مردّد بود برود. یه لحظه دمِ در ایستاد.
ــ نمی‌خوای دست و پات و باز کنم؟
نگاهش نمی‌کردم.
ــ نه.
ــ اگه می‌خواستی هم باز نمی‌کردم. بابت بیسکویت‌ها ممنون.

پاییزِ هشتاد و شش

مسابقه‌ی چینی

تا واردِ دستشویی می‌شدم چشمم به بلیت می‌افتاد و یادآوریِ سفری بیهوده. بلیت، احتمالاً موقعِ برگشت از جیبم افتاده بود. نه دوست داشتم بروم و نه می‌توانستم نروم؛ هرچند که قبل از رفتن هم می‌دانستم رفتنم هیچ فایده‌ای ندارد. مثل آزمایش خون می‌ماند. از آن آزمایش‌ها که دکترها الکی می‌نویسند و دو هفته بعد با جوابِ آزمایش در انتظارش خواهند بود. نمی‌دانم چه کِرمی بود که نمی‌گذاشت بلیت را بردارم. در رابطه با سفر نکته‌یِ چندان ناراحت‌کننده‌ای وجود نداشت. به‌جز اشک‌های مینو وقتی که سرنگِ انسولینش را خواستم. دادهایش را کشیده بود و آرام گرفته بود. از نگاهش فرار می‌کردم که چشمم افتاد به سرنگ. سرنگ کنارِ شیشه‌یِ انسولین روی تخت افتاده بود. هیچ‌وقت عادت نداشت بعد از تزریق سرنگش را پرت کند. همیشه گوشه و کنار خانه سرنگ پیدا می‌شد. سرنگ را که خواستم فکر نمی‌کردم به گریه بیافتد. قصد ناراحت کردنش را نداشتم. نمی‌خواستم تحتِ تأثیر بگذارمش.

دستم را خشک می‌کردم که صدای زنگِ موبایلم بلند شد. می‌دانستم اوست. رفتم و گوشی را روی سایلنت گذاشتم. بعدش هم به خانه زنگ می‌زد. قبل از اینکه تلفنِ خانه زنگ بخورد پریز را کشیدم. دیگر کلکم رو شده بود. با اینکه پرده را کشیده بودم و چراغی هم روشن نبود، می‌دانست خانه‌ام.

همه‌جا ساکت بود و تاریک. به‌جز صدای تلویزیونِ یکی از همسایه‌ها و تیک‌تیکِ ساعت صدایی به گوش نمی‌رسید. رفتم به سمتِ ساعت تا باتریش را درآورم که صدای زنگِ در بلند شد. آرام خودم را به در رساندم. از چشمی بیرون را نگاه کردم. داود بود. معمولاً همنشین خوبی بود ولی امروز حال داود را نداشتم. برای کارِ مجتمع نیامده بود. تی و کف‌شور به دستش نبود. معمولاً ماهی یکی دو بار به خودش اجازه می‌داد و از دخمه‌اش به واحدم می‌آمد و با هم موسیقی گوش می‌دادیم. خیلی کم حرف می‌زد. بیشتر برای این می‌آمد که با پخش من موسیقی گوش بدهد یا کاستی از من بگیرد. نمی‌دانم چه‌جور یک پسر سی ساله‌ی افغانی عاشقِ چایکوفسکی شده بود. معلوم بود ترجیح می‌داد من هم نباشم و تنها موسیقی گوش بدهد. چندبار خواستم یک کُپی از کلیدِ خانه را برایش ببرم تا هر وقت خواست بیاید و موسیقیش را گوش بدهد ولی می‌دانستم که قبول نمی‌کند. خواستم چیزی نگویم تا برود. یکدفعه از دهنم پرید.

ـــ داود. امروز حالم خوش نیست. بذار برای یه وقتِ دیگه.

چند قدم به سمتِ آسانسور برداشت. یک لحظه ایستاد و نگاهی به در انداخت و عاقبت رفت.

از دم در کاپشنم را برداشتم و پوشیدم. هوا کمی سرد بود ولی نه به اندازه‌ی کاپشن به آن کلفتی. به سمتِ پنجره رفتم. سعی کردم از لای پرده اتاقش را ببینم. چراغِ هالِ خانه‌شان روشن بود ولی چراغ اتاقش خاموش بود. می‌دانستم در اتاقش است. در قضیه‌ی مینو هیچ تقصیری نداشت. از دستش عصبانی نبودم. فقط حوصله‌اش را نداشتم.

آمدم و روی کاناپه روبروی تلویزیون نشستم. بی‌هدف کانال عوض می‌کردم. به یک شبکه‌ی چینی که رسیدم کانال را عوض نکردم. برنامه‌شان یک مسابقه بود. از این مسابقه‌ها که زن و شوهرها را می‌آورند و سوال می‌پرسند و وسطش تبلیغ

می‌کنند و حتماً جایزه هم می‌دهند. مسابقه دوتا مجری داشت. یک دختر و یک پسر. دختر، دخترِ جذّابی بود. کت و دامنِ سیاهی پوشیده بود که سپیدیِ ساقِ خوش‌تراش و دست‌هایِ زیبایش را برجسته‌تر کرده بود. پسر هم کت و شلوارِ سفیدی پوشیده بود و پاپیونِ سیاهی بسته بود. پسر، به نظر بامزه می‌رسید. دختر هم در جوابِ حرف‌ها و اداهایِ پسر، بی‌غش می‌خندید. خیلی دوست داشتم چینی می‌دانستم. از دوست داشتن جدی‌تر است. چرا اینکار را نکنم. اصلاً باید زبان ماندرین را یاد بگیرم.

بهمنِ هشتاد و شش

شورانگیز

تقدیم به:

اربابِ طرب، سرورِ سُرور، خدایِ خنیا،

حسینِ علیزاده.

تا ساعتِ یکِ بعدازظهر خوابیده بودم. از خواب که بیدار شدم، دیدم پدرام صبحانه‌ی مفصّلی تدارک دیده. نشستیم صبحانه را خوردیم و چای و چند سیگار و بعد هم پدرام رفت. من هم شروع کردم به خواندنِ باختین. تا کوچکترین حسی از خواب به سراغم آمد، حسابی تحویلش گرفتم و این شد که حوالیِ هشتِ شب از خواب بیدار شدم. به حال آمدم و چای و سیگار و باختین. اشتباهِ بدی است که آدم تا بعد از غروب بخوابد، چه برسد به اینکه غروبش، غروبِ جمعه هم باشد. خلاصه به سیگار پُک می‌زدم و باختین روی پاهایم بود و به علاجی برای کسالتم فکر می‌کردم و هیچ به ذهنم نمی‌رسید که صدایِ شورانگیزِ علیزاده از پنجره به گوشم رسید. خیلی کیفیتش بد بود ولی همین‌که می‌شنیدم به این فکر می‌کردم که چه چیز به‌جز شورانگیز که با کیفیتِ بد از پنجره می‌آید، می‌توانست حالم را جا بیاورد.

چهار پنج روز بعد بود. خانه‌ی سمیرا بودم. پیکم را سر کشیدم. پرسید که:

ــ بازم می‌خوری؟

هنوز جرعه را قورت نداده بودم که با سر اشاره کردم نه.

ــ چیه نگران کبدتی؟

خودش را به من چسباند. دامن کوتاهی به پا کرده بود که با این طرز نشستنش خیلی خیلی کوتاه شده بود. سیگار را روشن کرد. پُکی به آن زد و بعد آن‌را از فیلتر به سمتم گرفت.

ــ نه بکش زیاده!

نفسش را حبس کرده بود. دستش را جلوتر آورد و اخمی به صورت انداخت که بگیر. سیگار را گرفتم و پُکِ اول را کامل نکشیده بودم که صدای موبایلش بلند شد. شورانگیزِ علیزاده. موبایلش روی میزی کنار من بود. بلندش کردم و راستش نمی‌خواستم به دستش بدهم که گفت:

ــ هر کی هست سایلنتش کن!

من موبایل را سایلنت نکردم و گذاشتم شورانگیز ادامه داشته باشد. خواست اعتراض کند که انگشت اشاره‌ام را به سمت لبم بردم که یعنی تو سایلنت شو لطفاً. شورانگیز که تمام شد. سیگار را نکشیده خاموش کردم. از روی مبل بلند شدم و شروع کردم به قدم زدن. خواستم بپرسم جریان زنگِ موبایلت چیست. آخر سمیرا را چه به شورانگیز. می‌دانستم بی‌فایده است. راه رفتنم در اتاق کم کم اذیتش می‌کرد. دستانش را باز کرد و با لحن بچه‌گانه‌ای گفت:

ــ گلی! بیا بغلی!

چند لحظه نگاهش کردم. هیکل خوش‌تراشش را. دامن و تاپ کوتاهش را. صورتِ لَوَندش. چشمانی که دوستشان نداشتم.

ــ سمیرا!

لحنم متوجهش کرد که خبری هست.

ـــ چیه؟

ـــ دیگه نمی‌خوام ببینمت!

ـــ چی؟

ـــ من میرم. سراغم نیا.

به سمتِ میزِ کنار مبل رفتم. سوئیچ و موبایلم را برداشتم. فکر کردم دنبالم راه می‌افتد و مشت و لگد و فحش و فضیحت بارم می‌کند امّا شوکّه‌تر از آن بود. بعد از چند لحظه از پشتِ سر صدایش را شنیدم:

ـــ تو کی هستی که بخوای منو ببینی... فکر می‌کنی...

یک هفته بیشتر گذشته بود. مینو روبه‌رویم نشسته بود. ساکت بود. داشت سخنرانیِ غرّایم را هضم می‌کرد. بحث از باختین و افق مکالمه شروع شده بود بعد کشیده شده بود به داروینیسم و رفتارشناسی و در پایان به‌طرز درخشانی به باختین بازگشته بودم، حالا از چند ارجاعِ کوچک به اسطوره‌شناسی بگذریم. از همه‌شان سواستفاده کرده بودم. از باختین، داروین، همه. مینو را دوست داشتم و می‌خواستم بدون اینکه دلبسته‌ام شود با هم رابطه داشته باشیم. مینو دختر پاک و ساده‌ای بود. نمی‌خواستم آسیبی ببیند. نه اینکه بدنش را نخواهم. اتفاقاً عطشِ عجیبی برای لبهایش داشتم ولی می‌دانستم که برای فتح بدنش باید روحش را بدست بیآورم و روح مینو بدستم نمی‌آمد مگر در مبارزه‌ای عادلانه و صادقانه. و من نه عدالت داشتم و نه صداقت. او سکوت کرده بود و من به این فکر می‌کردم که حتماً باکره است.

ـــ دوست داری عکسای سفرِ هندمو ببینی؟

ـــ حتمن!

خوشحال شدم از اینکه برای نشان دادن عکس‌ها نزدیکِ من می‌شیند. عکس‌ها را آورد و خواست کنارم بنشیند که گفت:

ـــ صبر کن برم یه موسیقی بذارم.

به طرف پخش که رفت می‌دانستم صدایِ شورانگیز به گوشم خواهد رسید. کنارم نشست. سرم را بلند کردم. اشک‌هایم را که دید جا خورد.

ـــ مینو... دوستت دارم...

بیست و هشتِ فروردینِ هشتاد و نه.